JULIÁN GÁLLEGO

Velázquez

Alianza Editorial

Diseño de cubierta: Ángel Uriarte
Ilustración de cubierta:
Velázquez, *Las Hilanderas* (fragmento)
Prado, Madrid. Fotografía Oronoz

© Julián Gállego
© Museo del Prado.
© Alianza Editorial, S. A. Madrid, 1994
Calle J. I. Luca de Tena, 15; 28027 Madrid; teléf. 741 66 00
ISBN: 84-206-4651-2
Depósito legal: M. 32.720-94
Impreso en Impresos y Revistas, S. A.
Printed in Spain

Prólogo

Una de las razones de la admiración que la pintura de Velázquez causa en la mayor parte del público actual es el hecho de que se entrega al espectador de los museos (que acostumbran a exigir de sus visitantes esfuerzos de adaptación temporal al asomarlos a obras de otras épocas a menudo menos remotas que los trescientos treinta y tres años que cuentan los cuadros más recientes de este artista, pero cuyas reglas de gusto no coinciden con las hoy en uso) como si se tratara de un pintor contemporáneo. No faltan tampoco quienes, al contrario, echan de menos en él el tufillo de antigüedad que suelen olfatear como garantía del valor y hasta del estilo de una pintura de museo. De mis años en Francia recuerdo la sorpresa desilusionada de ciertos viajeros al Museo del Prado, muy capaces de entusiasmarse con el «estilo», con el gusto de reconocer en la composición, en la temática, en el colorido o en el manejo del pincel el añejo valor de El Greco, de Morales, de Ribera, y hasta de Goya, y de paladear el sabor delicioso de asomarse a un pasado histórico y estético, y quedar defraudados y hasta desorienta-

dos ante cuadros que carecen de esas «garantías» de ancianidad; para ellos, comparables con una suerte de ampliaciones fotográficas, realizadas, a no dudar, en el siglo XVII (es decir, más de dos siglos antes de la invención de la fotografía, lo que no sería ya poco milagro), pero carentes de ese «no sé qué» que en la época de Velázquez ya echaba en falta un experto crítico francés, André Félibien de Avaux, en sus «Entretiens» de París, 1688, al comparar los retratos de Velázquez con los de los pintores italianos, poseedores de ese *bel air,* esa gracia de buen gusto que no hallaba en aquéllos, en los que sólo era capaz de ver «el natural parecido» logrado en el siglo XIX con los fotógrafos.

Cabría decir, a la manera de otro crítico contemporáneo y admirador del Sevillano (que éste es el nombre con que Velázquez era conocido en la corte de Felipe IV), el flamenco Sandrart, cuando vio el retrato del criado «moro» Juan de Pareja que su amo había colgado en el pórtico del Panteón de Roma en la fiesta de San José de 1650, ocasión esperada por los pintores residentes en la ciudad para mostrar sus cuadros a falta de otras salas de exposiciones, que «todo lo demás era pintura y ése sólo verdad», ponderando la admiración de quienes veían juntos retrato y modelo sin saber cuál era el más cierto. No trato, con esta anécdota, de subrayar el ilusionismo que una figura de nuestro pintor podía conseguir y que dio origen a otras anécdotas, verdaderas o falsas (en todo caso derivadas de la historia de la pintura griega, que todos reputaban, aunque nadie la conociera), de la confusión del Rey al dirigirse al retrato del almirante Pulido Pareja tomándolo por el original, o del camarero del papa Inocencio X al imponer silencio a quienes esperaban en su antesala, advirtiéndoles que Su Santidad es-

taba en el gabinete vecino, donde sólo estaba su efigie velazqueña. Tampoco sería justo desdeñar esa capacidad de *trompe l'oeil* en aras de una presunta mayor pureza estética, puesto que el segundo deber de un retrato pintado (el primero es que sea un buen cuadro) es que se parezca a su modelo. Y no estaría de más, sea dicho de pasada, que en los museos y galerías actuales los ujieres impusieran silencio por respeto a los cuadros, como el camarero del Papa. En resumen, esta propiedad de Velázquez de lograr, con lo pintado, lo vivo no deja de ser un mérito enorme, aunque no sea el mayor de su pintura. Y la traigo a colación para expresar el asombro (o quizá la falta de asombro de algunos «exquisitos») al toparse con un pintor que luchó heroicamente, y triunfó, por liberarse del *bel air* de su época, por conseguir esa divina «sosera» que es el fruto de una absoluta sinceridad, visual y mental.

Sus personajes (puesto que se trata de un pintor de figuras, aunque sepa tratar el paisaje como nadie, a ratos y fondos perdidos) no nos parecen antiguos, salvo en los atavíos. En sus inmediatos antecesores como pintores áulicos de la corte de Madrid, Pantoja de la Cruz, Sánchez Coello, Villandrando, Bartolomé González, traje y persona forman un todo inseparable y sólo se explica su humanidad como subordinada al traje de gala o de luto que le da forma: sus facciones y sus gestos son «de época». Y no es que Velázquez no tenga que habérselas con las modas (en especial femeninas o infantiles) más abigarradas e hiperbólicas, cuyas artificiosas exageraciones representa con su pincel, impasible pero tierno, atento sin detallismos enojosos, como nadie las había pintado ni las pintará, a no ser Goya, convertidas en pintura pura. Pero los rostros, las manos y lo (poco) que cabe

7

ver de sus cuerpos son de una absoluta realidad, incluso cuando quieren parecer mejores de lo que son. Bajo sus golas, sus mangas bobas, sus guardainfantes y sus pelucas, o bajo la humildad del criado o del enano, del borracho o del mendigo, son, ante todo, seres humanos, semejantes a quienes los contemplan en pintura.

Acaso a eso se deba la tendencia de ciertos pintores y aficionados del Novecientos a retratar o a hacer actuar en fiestas mundanas a personas elegantes vestidas «a la Velázquez», ya que no hace falta tener una fisonomía «antigua» para que el viejo vestido sea verosímil. Acaso en algún momento, ante la sinceridad insobornable de los hombres, mujeres y niños de Velázquez, podamos sentir, en el Prado, la impresión de asistir a un baile de trajes o a una fiesta fin-de-siglo. Y probablemente a esa sinceridad se deba el afecto que podemos sentir ante personajes pintados, paradójicamente, sin caer en sentimentalismos. Y lo mismo podemos amar al hidrocéfalo *Niño de Vallecas* que al ruinoso *Don Juan de Austria,* a la desafiante *Dama del Abanico* o al mísero *Argos* vencido del sueño.

Lo más curioso es que tales personajes no tratan de convencernos, como los de Murillo, Goya o Rembrandt. No quieren parecer lo que no son, simpáticos o antipáticos ante un visitante a quien no conocen. «Betsabé me quiere», exclama radiante Marc Chagall al salir de contemplar en el Louvre el cuadro de Rembrandt. Confieso que he entrado más de mil veces en el Prado, con el objeto primordial de visitar a la reina Mariana de Austria de Velázquez, sin conseguir más muestra de simpatía que la que pueda inspirarme un relojito turriforme o un tapete de terciopelo encarnado, por los que también siento un afecto particular. Los personajes de Velázquez se limitan a estar en el cuadro, más exactamente «a ser»,

sin que en general traten de transmitirnos un mensaje o una noticia que la imagen, simplemente, no deje adivinar. Ni siquiera en temas sagrados pretenden conmovernos o admirarnos. El *Cristo crucificado* se manifiesta a un devoto, como Unamuno, sin mostrar en su tranquilo cuerpo las huellas de su Pasión, sin dejarnos ver, siquiera, la expresión de su divino rostro. La Virgen, en su *Coronación,* no manifiesta (aparte su ademán) sino un íntimo recogimiento, la modestia que ya observaba en su *Inmaculada Concepción.* La *Adoración de los Pastores* ha podido ser interpretada como un simple retrato de familia, la del mismo pintor. Etcétera.

Tampoco en los temas patrióticos podemos admitir a un Velázquez perorante. Los retratos ecuestres de reyes y reinas, con el delicioso del príncipe, no nos muestran fragores de batallas ni muchedumbres con palmas victoriosas (sólo el del presuntuoso ministro Olivares caracolea ante un fondo ilusorio de combate). Y *La Rendición de Breda* es una escena de cortesía caballeresca de unos y otros, sin insistir en la propaganda de la Casa Real. ¡Pero si ni siquiera los cuadros que defienden conceptos o ideas (por ejemplo, la nobleza de la Pintura, que queremos leer en *Las Meninas* y en *Las Hilanderas*) son de más evidente proselitismo!... Se diría que para Velázquez, como para la propia Naturaleza, el público no existe.

Ante esta facultad del pintor de recrear una realidad externa, pero engendrada por él mismo, estaríamos tentados de usar el adjetivo «realista» que suele aplicársele indiscriminadamente, sin recordar que le es tan anacrónico como el sustantivo «realismo», ya que no existía en tiempos de Velázquez (lo que indica que no era necesario) y sólo se inventó a mediados del siglo XIX, en referen-

cia a un deseo, casi científico, por parte de algunos pintores, como los hermanos Le Breton y Courbet, y elogiado por algunos críticos, como Champfleury o Proudhon, de hallar en el arte un equivalente de lo cotidiano, con un criterio experimental casi político de representar al hombre, como este último decía, en el *deshabillé* de su conciencia, como un naturalista puede observar a un animal, con el deseo de mejorar su situación e instintos. Las últimas novelas de George Sand, como las de los Goncourt y en especial las de Émile Zola, son la más clara expresión literaria de este concepto materialista, el mismo que el del *Taller* de Courbet, enorme lienzo cuya dormida atmósfera puede evocarnos *Las Meninas,* pero que su autor (pintor «socialista», según su amigo Proudhon) calificaba de «alegoría real». Tales intenciones habían de coincidir con el invento de la fotografía, aunque ésta no tardó en verse puesta al servicio de la espiritualidad.

Para un pintor del siglo XVII la realidad visible no era sino un signo aparente de una realidad invisible de la que ni los filósofos más experimentales, como Descartes (peregrino al santuario de Loreto), podían dudar. A esta luz es más fácil comprender algunas obras de Velázquez, como las calificadas por Emilio Orozco de «bodegones a lo divino» *(Jesús en casa de Marta y María* o *La mulata fregona de Emaús),* en las que un detalle —acaso un cuadro dentro del cuadro— aparentemente secundario nos informa de la trascendencia religiosa de una escena de género. Hay que ser algo jansenista, como Pascal, para afirmar: «Quelle vanité que la Peinture, qui nous étonne par la ressemblance de choses qui ne nous étonnent dans la réalité.» La más humilde realidad es asombrosa y también (Santa Teresa *dixit*) Dios anda entre los pucheros.

Esta realidad trascendente, perceptible ya en los primeros cuadros de Velázquez, y cada vez más sutil conforme van creciendo hasta la cumbre la ciencia y el arte del Sevillano, no nos permite calificar de «emblemáticas» (detestable adjetivo, que hoy se lanza a voleo) ni sus obras ni sus intenciones. Los cuadros de Velázquez, tempranos o tardíos, no son acertijos, o, como en su época decían, jeroglíficos, como lo son las *vanitates* de Pereda o Valdés Leal. En un gracianesco anhelo de pintar «para pocos», propio de un artista áulico que tiene la fortuna de contar con el único regio patrón capaz de comprenderlo, Velázquez deja que sus realidades se impregnen de mensajes para quien sepa escucharlos, que nos llevan con frecuencia a exageraciones de supuestos «iniciados» al tratar de explicar(nos) sus últimas pinturas, de tan vidriosa entidad. Nadie nos obliga a esas delicuescencias mentales y es probable que, dentro del siglo que se apresta ya a comenzar, otros críticos propongan otras hipótesis para explicar lo inexplicable de Velázquez. Yo propondría, modestamente, aplicar a lo que nos rodea la idea ignaciana de la «composición de lugar»: imaginar lo que no podemos ver con la exactitud sensual de lo que vemos, olemos, gustamos o palpamos. Así la escena pintada se convierte en una realidad trascendente, en el más sutil idealismo.

Y aquí concluyo este prólogo (aunque no me falten ganas de continuar), para evitar lo sucedido a una ronda de joteros de cierto lugar de Aragón, que no cito para no ofender a nadie: que se pasaron la noche tratando de acordar sus instrumentos y *amanecieron templando...*

1

...como mi yerno los pinta

FRANCISCO PACHECO

El 6 de junio de 1599 fue bautizado en la parroquia de San Pedro de Sevilla un niño, primogénito del matrimonio formado por Juan Rodríguez de Silva, hijo de Diego Rodríguez de Silva y de su esposa, Juana Rodríguez, y Jerónima Velázquez, hija de Juan Velázquez Moreno y de Juana Mexía (a quien su propio nieto llama en otros lugares Catalina de Zayas y Buen Rostro), casados en la misma parroquia dos años antes. Se le impuso el nombre de Diego, siendo su padrino Pablos de Ojeda. A este bautizo siguieron otros seis, registrados en la parroquia de San Vicente, de los hermanos de Diego: Juan (1601), Fernando (1604), Silvestre (1606), Juana (1609), Roque (1612) y Francisco (1617), el último nacido cuando ya Diego se examinaba de pintor, el 14 de marzo de 1617, terminado su aprendizaje con Francisco Pacheco el año anterior. En el documento que acredita su facultad hallamos por vez primera la firma de Diego Velázquez de Silva, anteponiendo el apellido sevillano de su madre al portugués, Silva, de su padre.

En efecto, los abuelos paternos de Diego eran portugueses, vecinos de Oporto y no de familia noble (los Silvas de Oporto, en que Ortega y Gasset basa su teoría del mandamiento moral de Diego, «tienes que ser noble»), ya que el apellido Silva era bastante corriente y del meticuloso expediente del Consejo de Órdenes Militares no parece en parte alguna dicha nobleza, cuya ausencia planteó no pocos inconvenientes al nombramiento de Caballero de Santiago, deseado por Felipe IV en 1659, y que el rey obvió concediéndole cédula de hidalguía. Habían emigrado hacia 1580, fecha en que Felipe II se adueñó de Portugal, cuando, según A. Domínguez Ortiz (*La clase social de los conversos...*, 1955), muchos conversos judaizantes pasaron con familia y bienes a Madrid, Sevilla y otros lugares. Con esto no pretendo insinuar, ni como mérito ni como demérito, la posibilidad de un origen judío en los abuelos de Velázquez. Tampoco ha de darse demasiada importancia al origen portugués de los mismos en un momento en que las fronteras entre Portugal y España no estaban definitivamente señaladas y había importantes portugueses (como Faria y Sousa) en la corte de Madrid y en Portugal pintores de escuela española (como Josepa de Obidos, alumna de Zurbarán). Sólo señalo que ignoramos la posición social del abuelo y del padre de nuestro pintor, ya que su pertenencia al Santo Oficio de la Inquisición, como Familiares, era, según el propio historiador, muy buscada precisamente porque la familiatura garantizaba la limpieza de sangre.

Los abuelos maternos del pintor fueron sevillanos y la abuela aparece con apellidos ilustres (como Mexía, en unos documentos, y Zayas y Buen Rostro en otros). El de Velázquez debió de parecer más conveniente que el de Silva a nuestro Diego, como a Murillo habría de parecér-

selo también el materno, en vez del de Esteban, paterno. En eso y otros muchos detalles los escribanos se movían con desenvoltura e incluso en un mismo documento vemos escrito Velázquez y Velásquez, como parecería más lógico en un derivado de Velasco, y como autores extranjeros prefieren, sin que la firma del artista no os saque de dudas.

El padre de Diego tendría alguna actividad, aunque sólo fuera la de administrar su hacienda; ésta debía de ser poco cuantiosa, ya que colocó a sus dos hijos mayores, Diego y Juan, en talleres para aprender a pintar, actividad que, como ejercida con las manos, era impropia de caballeros y fue el mayor obstáculo para que Diego lo fuera, según cuenta Palomino en su *Museo pictórico* (1716-24). Un discípulo cordobés de Velázquez, Juan de Alfaro, aprovechó la ascensión social de su maestro para decir que «ahora ya se podía preciar de pintor en Madrid cualquier hombre honrado, pero... antes era cosa indigna». Aun así, si preguntaban en su casa si allí vivía un pintor, contestaba que no.

Es tradición poco creíble que Diego pasó primeramente por el taller de Francisco de Herrera (*c.* 1576-1656); habría tenido que ser antes de los once años, lo que parece prematuro, aunque lo afirme Palomino. Considerado por los historiadores antiguos como «padre de la pintura sevillana», Herrera el Viejo representa la generación intermedia entre el manierismo de Luis de Vargas y Sturmio y el naturalismo de Velázquez, Cano y Zurbarán. Su afán de soltura en la ejecución (lo que en la época llamaban «liberalidad») era tal, que llegó a usar cañas a guisa de pinceles, según se cuenta. Su carácter era tan iracundo que ni siquiera su propio hijo (y excelente pintor barroco), Herrera el Joven, pudo aguantarlo y esca-

pó de casa llevándose el dinero. Es dudoso que pudiera influir en el niño Diego; sí, en cambio, es posible que éste, al crecer en méritos antes de su partida de Sevilla, en 1623, influyera en el mejor estilo y colorido de Herrera.

Más pudo influir en el joven aprendiz el mejor pintor de esa generación intermedia, Juan de las Roelas (1558-1625) cuya manera, aprendida en Italia, traslada a Sevilla el estilo de la escuela veneciana, en especial de Tiziano y Veronés, bien estudiados por Velázquez. Pero quien, teniendo menos talento pictórico, pero mayor cultura y afán pedagógico que los dos citados maestros, lo fue concienzudamente de Diego fue Francisco Pacheco (1564-1654), natural de Sanlúcar de Barrameda y que estudió la pintura en Sevilla, aunque sin lograr su ilusión de poder viajar a Italia. Sí viajó a Madrid, en 1610, para informarse de las grandes pinturas atesoradas ya por Felipe II, y de regreso se detuvo en Toledo, a fin de ver las de un raro artista del que se hablaba mucho, más para criticarlo que para ensalzarlo: Dominico Greco. Salió asustado de su visita al haberle oído decir que el color es más importante que el dibujo (lo contrario de lo que decían de los preceptistas) y que Miguel Ángel fue «un buen hombre que no supo pintar».

No dejó de admirar la diligencia de El Greco, que conservaba bocetos o reducciones de todo lo que había pintado, buen ejemplo para jóvenes, y de calificarlo de «gran filósofo, de agudos dichos»; pero le escandalizó la costumbre de Theotocópulos de volver a coger sus pinturas y que «las retocase una y otra vez para dejar los colores distintos y desunidos y dar aquellos crueles borrones para afectar valentía», lo que para el visitante era «trabajar para ser pobre».

En el contrato de aprendizaje que Juan Rodríguez de Silva firma con el maestro Francisco Pacheco para la educación de su hijo Diego (Sevilla, 17 de septiembre de 1611), que consta tener doce años de edad, se estipula una duración de seis años, «para que el dicho mi hijo se sirva en la dicha vuestra casa y en todo lo demás que le dixéredes e mandáredes que le sea onesto e pusible de hazer, y vos le enseñéys el dicho vuestro arte bien e cumplidamente, según e como lo sabéys, sin le encubrir dél cosa alguna... Y en todo el dicho tiempo le ayáis de dar de comer e bever e calsar, e casa e cama en que esté e duerma, sano y enffermo, y curalle de las enffermedades que tuviere, como no pasen de quinze días... Y en fin del dicho tiempo le ayáis de dar un vestido, que se entiende calsón, ropilla e ferreruelo de paño de la tierra, e medias e çapatos, e dos camisas con sus cuellos, e un jubón e un sonbrero y pretina, todo ello nuevo, cortado e cosido a vuestra costa...» El carácter de *do ut des* de este contrato, en que se sujeta al menor a toda clase de trabajos a cambio de aprender a pintar, se acentúa al decir que «si de vuestro poder e casa se os fuere o ausentare, yo me obligo de lo traer de don quiera que estuviere, sabiendo yo dónde esté, y a mayor abundamiento os doy poder cumplido para que lo traygáis... e cualquier juez ante quien lo pidiere os pueda dar e dé su mandamiento rrequisitorio de apremio, con sólo vuestro juramento o declaración... E vos el dicho maestro que no le podáys dexar por ninguna causa que sea, so pena de cinco mill maravedís...»

Como puede verse, se trata de un contrato casi de servidumbre, que ningún caballero podría firmar. Por fortuna, y según afirma en su libro el citado Palomino, «era la casa de Pacheco cárcel dorada del Arte, Acade-

mia y Escuela de los mayores ingenios de Sevilla. Y así Diego Velázquez vivía gustoso en el continuo ejercicio del dibujo, primer elemento de la Pintura y puerta principal del Arte.» Las escandalosas afirmaciones de El Greco no habían, por lo que se ve, dado fruto: «Dibujo y más dibujo», como decía más tarde el bastardo de Felipe IV, don Juan José de Austria, y como casi todos pensaban, y Pacheco, excelente dibujante y pintor mediano, más que nadie. Pese a lo limitado de su genio, era buen pedagogo, pintor afamado en encargos importantes (como el techo del salón de la Casa de Pilatos, en honor del duque de Alcalá), persona afable, muy bien relacionado con la Iglesia hispalense (tenía un tío canónigo, de su mismo nombre) y con el Santo Oficio, que lo nombró censor o veedor de pinturas sagradas para evitar impropiedades o licencias, en cuya labor podía ayudarse de los sabios jesuitas que frecuentaban su casa, asistiendo a esa «Academia» o tertulia a que Palomino se refiere, en la que intervenían viajeros ilustres, como Lope de Vega, o famosos vecinos, como Pablo de Céspedes, pintor cordobés. racionero de la mezquita-catedral y que había tenido la fortuna de viajar por Italia y se permitía comentarios tan osados como que el siglo XVI había contado con tres personajes valiosísimos: el pirata turco Barbarroja, el padre Ignacio de Loyola y «la señora Reina de Inglaterra». En otra ocasión, en que estaba conversando con unos amigos, le interrumpieron desde la calle los gritos de un penitente que pedía para las Ánimas y comentó: «Bendito seas tú, Argel, donde no hay ánimas del Purgatorio, ni quien las encomiende por las calles y estorbe a los que están en conversación...»

En la «Academia» de Pacheco dominaba un neoplato-

nismo cristiano que hace de la Pintura un Arte noble, aunque olvidaron incluirla en el Trivium y el Quadrivium. Lo esencial es la labor creadora, inventora, del artista, que da forma plásticamente hermosa a las ideas, razón de ser de toda actividad enfocada hacia la Belleza divina. No es que desdeñen la teoría imitativa o naturalista sacada de Aristóteles, pero la sujetan a la expresión de la Idea. *Ut Pictura, Poesis,* la Pintura es como la Poesía, cuya nobleza nadie discute aunque el escritor se valga del trabajo manual de la pluma o el Arquitecto de la regla o el compás. El mandamiento de «tienes que ser noble» no era un deseo de los descendientes de unos supuestos Silvas de Oporto: era la aspiración de todos los pintores que se preciaran de artistas y de que la historia de la Pintura, más en Italia, pero no poco en España, está llena de ejemplos, en especial desde el manierismo. Menéndez Pelayo ya advirtió en la academia de Pacheco este neoplatonismo, en pugna con la pudibundez de un congregante y con la inventiva de un original, como se trasluce de las reglas de iconografía sagrada que impone desde su libro con la autoridad de un veedor del Santo Oficio. La regla jesuítica de imaginar lo invisible con la mayor exactitud de los sentidos se compadece con el deseo de que esa realidad esté al servicio de una idea pedagógica. Por ejemplo, la de la nobleza de la Pintura.

Estas afirmaciones, mil veces repetidas ante los atentos oídos del niño que sirve los refrescos o del aprendiz que las comenta con su maestro, se enriquecen con una nueva moda estética que se va abriendo paso a la vista de unas copias de cuadros que llegan de Italia: lo que solemos llamar «caravagismo», aunque pocos originales del genial pintor italiano pudieron ver los contertulios de Pacheco. Para Diego y sus camaradas de taller (como

cierto Alonso Cano, cuya curiosidad se extendía al dise-
ño, a la escultura y al cuadro), estas audacias de repre-
sentar seres y objetos con la mayor exactitud y sin dar
paso a lo indefinido o nebuloso, en escenarios asimismo
cotidianos, y que recibiría los anatemas de los pintores
tradicionales, como más adelante Vicente Carducho en
sus *Diálogos de la Pintura* (1633), no estorbaban en ab-
soluto a la nobleza de la Pintura y a su facultad de ex-
presar ideas a través de lo cotidiano. Para mí que el mal
llamado «Anticristo de la Pintura» por el celoso italiano
Carducho (o Carducci) había logrado en la pintura cris-
tiana un *aggiornamento* en cierto modo paralelo al de la
«composición de lugar» aludida en el prólogo de este li-
brito, en la que, por ejemplo, una bella *popolana* de
Roma asomada a la puerta de su casa con su robusto
hijo en brazos y que recibe el homenaje de una pareja de
viejos cuyos pies sucios muestran su largo caminar, es
una representación de la santa casa de Loreto (la visita-
da por Descartes), de sus habitantes y de sus peregrinos.
De igual modo cabría explicar otras obras sacras de Ca-
ravaggio, tan claras como este altar de Sant Agostino:
por ejemplo, la *Madonna dei Palafrenieri* (Galería Bor-
ghese, Roma) aplastando, con ayuda del Niño, la sierpe
infernal, o, a mayor abundamiento, las «Obras de Mise-
ricordia» de Nápoles, cada una ilustrada por una escena
(aparentemente) de género. Así se explica que el joven
Velázquez pinte esas «cocinas a lo divino» donde la reali-
dad cotidiana se impregna de un mensaje evangélico.

Como ésta, había otras academias sevillanas que aquí
no vienen al caso, aunque mostraban el ánimo y grande-
za de una ciudad que sus ilustrados vecinos comparaban
con Roma. En 1588, Sevilla contaba con 121.990 veci-
nos (según relación de su arzobispo al rey Felipe II) que,

agregando una población flotante o de mercantes y viajeros que iban a las Indias, pudieran llegar a 150.000. Ello la hacía la mayor ciudad de España, que tenía en total unos 8.500.000 habitantes. La peste de 1599, año del nacimiento de Diego, disminuyó el vecindario en 6.000 víctimas. A ella siguieron la inundación de 1603 y la expulsión de 7.500 moriscos entre 1605 y 1609. El gran escritor Mateo Alemán, la primera parte de cuya novela *Guzmán de Alfarache* se publica coincidiendo con el nacimiento de Velázquez, dice que «era el año estéril de seco y en aquellos tiempos Sevilla solía padecer, que aun en los prósperos pasaba trabajosamente»; pero, a pesar de todo, le hallaba (cfr. la segunda parte, impresa en Lisboa en 1604) «un olor de ciudad, un no sé qué, otras grandezas, aunque no en calidad —por faltar allí los Reyes— a lo menos en cantidad». La calidad la goza, evidentemente, la corte de Madrid, villa que hacia 1617 tiene ya los mismos habitantes que Sevilla y va en aumento, mientras que Sevilla disminuye.

De recadero y peón, Velázquez pasaba a pintor gracias a las enseñanzas de su amo, Pacheco, en la familiaridad de la casa y taller, donde convivía con la excelente mujer del maestro, que alguna vez le sirvió de modelo, y de su hija, Juana Pacheco o Juana Miranda, algo más joven que el aprendiz y cuyo aspecto conocemos (según hipótesis verosímil) por la *Inmaculada* (Galería Nacional de Londres) pintada con su cuadro parejo, *San Juan en Patmos* (ídem), hacia 1616-1618. Yo sospecho que son dos retratos «a lo divino» que reproducen los rasgos de Juana y de Diego, destinados al matrimonio por Pacheco, según costumbre en los talleres. La *Adoración de los Magos,* ligeramente posterior (1619), puede representar ya a Juana como madre, sirviendo de modelo para el

Niño la primera hija de ese matrimonio, Francisca, que, siguiendo la misma costumbre de casar al mejor discípulo con la hija del maestro, habría de ser esposa del excelente alumno de Velázquez, Juan Martínez del Mazo. Gracias a esta familiaridad se reservaban los secretos o fórmulas de taller a que se refiere el citado contrato de aprendizaje de Diego, que, llegado a su fin en 1616, le puso en condiciones de afrontar el examen de maestría que le acreditaba como pintor con taller propio, celebrado en 1617 y del que fueron jueces (¿cómo no?) Pacheco y Juan de Uceda.

Hay que apuntar que el maestro admiraba y adoraba al discípulo «a quien, después de cinco años de educación y enseñanza, casé con mi hija, movido de su virtud, limpieza y buenas partes, y de las esperanzas de su natural y grande ingenio», como Pacheco escribe en su *Arte de la Pintura,* «porque es mayor la honra de maestro que la de suegro», pues «no tengo por mengua aventajarse el discípulo al maestro». Pacheco justifica en su hijo político lo que los preceptistas como Carducho condenan: «¿Los bodegones no se deben estimar? Claro está que sí, si son pintados como mi yerno los pinta, alzándose con esta parte sin dejar lugar a otro...» El maestro afirma que Diego «siendo muchacho... tenía cohechado un aldeanillo aprendiz, que le servía de modelo en diversas acciones y posturas»; muchacho que pudo ser el recadero de la *Vieja friendo huevos* (Galería Nacional, Edimburgo), varios mozos de los «Almuerzos» y hasta, quizá, la Marta de *Cristo en casa de Marta y María* (Galería Nacional, Londres).

Esto nos lleva a los cuadros que Diego pintaba en su incipiente maestría: por una parte, encargos religiosos facilitados por la influencia de su suegro, pintor afama-

do y veedor de la Inquisición; por otra parte, «cocinas» o «bodegones» en los que trataba de alcanzar esa veracidad del natural con que las nuevas corrientes «caravagistas» encandilaban a los primerizos. En ellos podía introducirse un mensaje cristiano gracias a la inclusión de una escena o fondo que lo insinuaba: así lo había hecho Pacheco en un cuadro encargado por una cofradía de beneficencia de Alcalá de Guadaira (o de los Panaderos, ya que de ese lugar llevaban el pan a Sevilla) que representaba a San Sebastián en cama, convaleciente de su primer martirio de las flechas (que se veía en un cuadro o ventana del fondo) y cuidado por Santa Irene, que le traía una taza de caldo y le oxeaba las moscas (obra destruida en la última guerra civil), siguiendo el ejemplo de pintores flamencos anteriores, como Aertsen o Braekelaer, que conocería por estampas. En *Cristo en casa de Marta* hay un primer plano de bodegón, con una robusta y joven cocinera majando unos ajos, mientras una vieja le susurra algo al oído; un plano del fondo (ventana o, más bien, espejo) muestra a la misma vieja asistiendo a una lección que Jesús, en un sillón, da a una mujer sentada a sus pies, y cuya cabellera suelta y rubia permite identificar con María Magdalena, la hermana de Marta, la que se afanaba en sus quehaceres domésticos mientras María «había elegido la mejor parte, la que nunca le será quitada». En otro cuadro juvenil de Diego, *La Mulata,* se representa a una criada morena lavando vajilla, mientras a su espalda una ventanita o espejo muestra a Cristo resucitado en la cena de Emaús. Es, pues, la humilde sirvienta que participó en tan milagrosa aparición; una vez más, como decía Santa Teresa a una monja reticente ante las tareas de cocina, «también Dios anda entre los pucheros».

En otros casos, la moraleja es menos clara. *El Aguador de Sevilla* (Apsley House, Londres), además de retratar a un corso popular en ese oficio, puede indicar la comunicación del conocimiento o, simplemente, el sentido del Gusto, incluso una «obra de Misericordia». *El concierto* (Museo de Berlín) puede ser una *vanitas* con personajes, en la que los placeres del Gusto y del Oído aparecen como fugaces por el «gnomón» o reloj que un cuchillo representa sobre una caja de dulce, escarnecidos en su trivialidad por el mono que asoma a la izquierda, etcétera.

En cualquier caso, ¿quién compra esos cuadros? ¿Vive Diego en su nuevo taller, con su aprendiz Melgar y una incipiente familia, de esas obras o de los encargos de temas de iglesia que le facilita su suegro? No lo sabemos. ¿Le producen suficientes ganancias sus primeros retratos, el de la madre Jerónima de la Fuente (Prado y otras versiones) encargado por las clarisas, o el, más flojo, del padre Suárez de Ribera, fundador de la iglesia de San Hermenegildo y que, por vez primera, muestra en el pintor un interés por el paisaje?

Difícil es saberlo. Es probable que Pacheco contribuya a los gastos de casa y taller de Diego, convencido de su glorioso porvenir, aunque se dé cuenta de que en Sevilla ya sobran pintores y disminuyen los encargos, incluso los adocenados de las Indias, sujetos a pagos tardíos y a posibles tempestades. El porvenir está en Madrid y se presenta la Ocasión (cuyo único mechón hay que agarrar a tiempo, según los emblemistas) de introducirse en la Corte. El rey Felipe III fallece a los cuarenta y tres años de edad, de regreso de un viaje triunfal a Lisboa, el 31 de marzo de 1621. «A rey muerto, rey puesto», y el nuevo monarca es un mozo de dieciséis años, abúlico en asuntos de gobierno, que se apresura a poner en manos de

don Gaspar de Guzmán, conde (y luego conde-duque) de Olivares, andaluz aunque nacido en Roma, amigo de sus amigos sevillanos, como Fonseca, los hermanos Alcázar, Rodrigo Caro, o el poeta de las flores, Rioja, a quienes atrae hacia Madrid. El rey Felipe IV no está muy satisfecho de los pintores de su padre, Villandrando o Bartolomé González, que imitan a los de su abuelo, Pantoja y Sánchez Coello, con envarada torpeza. Es el momento de proponerle novedades.

Es entonces cuando Diego siente el deseo de visitar El Escorial, según nos cuenta su suegro: curiosa coincidencia en la que se ve la mano de Pacheco (esperando que el Fénix que ha empollado deslumbre a la nueva Corte), quien, de paso, le encarga un retrato del poeta don Luis de Góngora, residente en Madrid, para incluir su efigie en este inacabado *Libro de Retratos* que fue su mejor obra y es tesoro de la colección Lázaro Galdiano. «Por entonces, no hubo lugar de retratar a los Reyes, aunque se procuró», frase del *Arte de la Pintura* que no deja lugar a dudas sobre las esperanzas del suegro. La verdad es que Diego, flemático y algo cohibido en la Corte, no debió de procurarlo; pintó un soberbio busto de Góngora, primero de sus mejores retratos, y se percató de la modesta posición de sus maestros sevillanos comparados con Tiziano, Tintoretto, Veronés y hasta El Greco, de quien tanto le hablara Pacheco. Entrega las cartas de presentación que Pacheco le escribió para los hermanos Alcázar (Luis y Melchor) y para un canónigo de Sevilla, Juan de Fonseca, nombrado por el nuevo rey «Sumiller de Cortina», porque entre sus escasos deberes, dentro de la inmensidad de servicios del Alcázar, figura el muy honroso de correr o descorrer una cortina para que el público de las funciones religiosas vea o deje de

ver a los Reyes. Aficionado distinguido, Fonseca compró a Velázquez *El Aguador de Sevilla*.

Una vez cumplidos sus deberes, sin extenderse a más, el tranquilo Diego («pues conocéis su flema», escribirá años después el Rey a su embajador en Roma para que active el regreso de Velázquez; y que sea por mar, porque si no se irá parando por todas partes, «y más con su natural») regresa a su taller y a su hogar sevillano. Como recuerdo del viaje pinta ese fulgurante al par que oscuro *San Ildefonso* (antes en el Palacio Arzobispal de Sevilla) en donde se trasluce la influencia de El Greco. Y se prepara a malvivir de su arte.

2

Aunque contento del retrato de Góngora, a Pacheco debió desilusionarle el rápido regreso de su yerno; sabía que nadie en la Corte, que él conocía por su viaje en 1610-1611, ni siquiera Mayno, podía compararse con Velázquez. Y consigue que Fonseca, apenas concluido el *San Ildefonso,* llame a Diego por encargo de Olivares, adjuntando 50 ducados para gastos de viaje. Tal cuenta Palomino en su obra ya mencionada. Esta vez, Pacheco no deja solo a su yerno y lo acompaña a una Corte donde tiene tantos amigos que pasaron por sus tertulias eruditas. Visitan a Fonseca, que encarga su retrato, como prueba de su maestría (se supone sea el busto de caballero del Instituto de Bellas Artes de Detroit); y la misma noche que lo concluye (hay muchas pruebas de la velocidad de pincel de Velázquez, cuando quería) el hijo del camarero del infante don Fernando, hermano del Rey, lo lleva al Alcázar y, según cuenta Pacheco, «en una hora lo vieron todos los de palacio, los infantes y el rey, que fue la mayor calificación que tuvo». La maniobra sevillana ha prosperado y Felipe IV quiere que Diego lo retrate, lo

26

que realiza el 30 de agosto de 1623. Por documento fechado en Sevilla el 7 de julio, sabemos que suegro y yerno estaban aún en su tierra en esa fecha. Si añadimos las largas jornadas del viaje a través de Andalucía y la Mancha en plena canícula, más la ejecución del cuadro de Fonseca, y que el retratar al Rey «no pudo ser presto, por grandes ocupaciones», nos asombrará la rapidez del pintor. Hay que añadir que «hizo de camino un bosquejo del Príncipe de Gales, que le dio cien escudos». Parece ser que el futuro Carlos I de Inglaterra hubiera querido llevarse al pintor a Londres. Pero como sus proyectos de boda con la infanta doña María, hermana del Rey, fracasaron, partió pesaroso, aunque lleno de regalos. (El día menos pensado reaparecerá ese bosquejo perdido.)

Providencial fue que el futuro y malogrado rey Estuardo no lograse sus propósitos, porque ¿qué hubiera sido de la escuela de Madrid sin Velázquez? Su retrato en medio de tantas agitaciones puso a prueba la «flema» de Velázquez y fue «a gusto de Su Majestad, y de los Infantes y del Conde-Duque que afirmó no haberse retratado al Rey hasta entonces», dignamente, se entiende, porque ya lo habían pintado los «pasados de moda» del reinado anterior. Y el día 31 de octubre siguiente se ordena a Velázquez que traslade su domicilio a Madrid y le dan el título de Pintor de Cámara, «con veinte ducados de salario al mes y sus obras pagadas, juntamente con médico y botica y casa de aposento», como afirma el puntual Pacheco. El ufano suegro se hallaba a gusto en la Corte, donde todavía estaba en octubre, acaso por una breve enfermedad del yerno, para cuidar al cual Olivares envió a su propio médico.

Aunque nos parezca (como se lo había de parecer a Goya en el siglo siguiente) que una vez conseguido el tí-

27

tulo de Pintor de Cámara ya no quedaba a Velázquez nada por desear ni ascender, eso sería ignorar la complejidad de la burocracia palatina, así como el relativo desdén que entrañaba una profesión, como la de pintor, con actividad manual. A nadie engañaba en España Leonardo da Vinci, que presenta al pintor en un nivel muy superior al escultor (cuya manualidad de mazos y cinceles era difícil de ignorar), en un bello salón, elegantemente vestido, acaso oyendo música y sosteniendo apenas un *lievissimo pennello,* más ligero aún que la pluma del jurista o del poeta. El grado de pintor es equiparable al de barbero e incluso de hombre de placer (bufón o enano, que tenían Don y criado), y se da a conocer públicamente en que es el último piso de los balcones de la Plaza Mayor el que se le otorga para ver las fiestas.

Velázquez ha de esperar cuatro años (hasta el 7 de marzo de 1627) para ascender al puesto de Ujier de Cámara, con que inicia la ardua ascensión de la montaña de oficios palatinos de las Ordenanzas de 1562, reformadas en 1617, y de las que existe una copia manuscrita de 1651 en la Biblioteca de Menéndez Pelayo en Santander. Pese a la pragmática de reforma de costumbres, que expresaba la voluntad del Rey de moderar excesos en los gastos y que se concretó en medidas tales como suprimir las valonas y cuellos escarolados de encaje de Flandes de la corte anterior y reemplazarlos por las modestas «golillas» o cuellos sin adornos, como los que Felipe IV y Olivares llevan en sus retratos (salvo si van de militares, pues la milicia explica todo lujo) o quitar el oro de las virillas de los zapatos de las damas o el de los trajes de los comediantes, el Conde-Duque extremaba los dispendios hasta tener en su casa centenar y medio de criados y, en el Alcázar, una muchedumbre escalonada que desde

aguadores, danzadores de pajes, oblieres (encargados de las obleas), potajieres (ídem de los potajes y salsas), plumajeros, cerveceros, etc., llegaba a la vecindad de la presencia regia como Mayordomo Mayor, Capellán Mayor, gentilhombres de cámara, etc. Velázquez llegaría, con los años, a Superintendente de Obras (en especial de la «pieza ochavada» del Alcázar) y, por fin, a Aposentador Mayor, que se encargaba de prevenir los alojamientos del Rey en sus viajes, amén de tareas menos brillantes, como esterar y desesterar las habitaciones de palacio o repartir en las fiestas de la Plaza Mayor esos balcones cuyo nivel expresaba, en sentido contrario, el del funcionario palatino. Velázquez será Ayuda de Cámara en 1643; veedor de las obras del «ochavo» en 1647 y, por fin, después de Superintendente (1650-1651), casi en vísperas de su muerte, favorecida por los trabajos de la Isla de los Faisanes, Aposentador Mayor de Palacio.

Paradójicamente, ese ascenso burocrático a Ujier de Cámara, de escasas funciones (ya que cada cargo se ocupaba de pocas y era celoso de que se entrometiesen los demás), fue debido a la ejecución de un cuadro. El Rey quería inmortalizar la hazaña de su padre con «La expulsión de los moriscos de España», de méritos a nuestro parecer bien dudosos, pero que hasta Palomino, que escribe un siglo después, considera «merecido castigo de tan infame y sediciosa gente»; y pidió a los pintores de la Corte que lo representaran en sendos y grandes lienzos. Eugenio Caxés, Angelo Nardi, Diego Velázquez y Vicente Carducho se apresuraron a obedecer. Entre los cuatro bocetos presentados, el también pintor Juan Bautista Mayno (el único admirado por Velázquez) y el arquitecto del «ochavo» funerario de El Escorial, G. B. Crescenzi, escogieron el de Diego, que *incontinenti* se puso a eje-

cutar el cuadro definitivo, que jamás hemos visto, porque ardió con el Alcázar en la Nochebuena de 1734, pero que el propio Palomino, que alcanzó a verlo, describe en la obra que ya hemos mencionado, con Felipe III en su centro, «con el bastón en la mano señalando a una tropa de hombres, mujeres y niños que, llorosos, van conducidos por algunos soldados, y a lo lejos unos carros y un pedazo de la Marina, con algunas embarcaciones para transportarlos... A la mano derecha del rey está España, representada en una majestuosa matrona, sentada al pie de un edificio; en la diestra mano tiene un escudo y unos dardos y en la siniestra unas espigas, armada a lo romano.» El autor firmó el lienzo «Didacus Velazquez Hispalensis, Philip. Regis Hispan. Pictor ipsiusque Fecit anno 1627». Se trata de un tema entre alegórico y naturalista cuyo reflejo podemos buscar en la siete años posterior *Recuperación de la Bahía del Salvador* del propio jurado Mayno (Museo del Prado).

Es de advertir que la recompensa del cargo de Ujier de Cámara, muy envidiada por los demás pintores ya que acercaba al premiado a la sagrada persona del Rey, se concede, no a un retrato, sino a una *composición,* género más subido en la pintura, y donde el artista ha de crear, en el «diseño interno» de su mente, una obra platónicamente comparable a las que inventan los poetas. En un grado inferior hallamos el *retrato,* que Velázquez llevó a una excelencia antes ignorada, pero que «no creaba» sino que «imitaba» aristotélicamente, copiando al modelo y apoyando su valor en el del personaje retratado, en especial si era el Rey. Más bajo todavía estaba el *paisaje,* dedicado a copiar cosas que no se mueven y que esperan pacientemente ser pintadas, a las que solía completarse con una pequeña anécdota (como hacían Poussin y Clau-

dio de Lorena, que Velázquez conocería más tarde en Roma). En lo más bajo de la escala se situaban los *bodegones* y *cocinas,* con o sin personajes, despreciados por Carducho, a los que Diego dedicó buena parte de su actividad en su época sevillana y que ya no volvió a repetir.

La principal actividad pictórica del Sevillano entre 1623 y 1629, en que emprende su primer viaje a Italia, será sin embargo el retrato. Para eso, en realidad, le han hecho venir a Madrid, para retratar al Rey y a su familia, en el amplio sentido romano que comprende parientes, servidores y bufones (recordemos que el cuadro que hoy llamamos *Las Meninas* por la presencia de dos personajes secundarios, se llamó hasta el siglo xviii «La Familia»). La calidad de los modelos se refleja en el aprecio del retrato; todavía hoy tienen inferior cotización los retratos de desconocidos, por excelentes que sean. Si se trata del Rey, el cuadro asume, todavía hoy, su presencia real, y por eso preside tribunales y academias.

En la Corte, Velázquez se encuentra con un tipo de retrato áulico que cabría llamar «Casa de Austria» y en el que sobresalió el holandés Antonisz Moor (Antonio Moro), que lo introdujo en España y de quien el Museo del Prado exhibe una sala entera, presidida por María Tudor, reina de Inglaterra y segunda esposa de su sobrino, Felipe II. A partir de este pintor, el estilo algo seco, a la vez austero y majestuoso, cobra carta de naturaleza en España, alejándose en su hierática dignidad de los modelos, cada vez más lejanos, de los tizianos de Carlos I y Felipe II. A éste, ya viejo, y a sus hijos, los retratarán, siguiendo a Moro, los pintores Sánchez Coello y Pantoja de la Cruz. Descendientes desabridos de éstos serán los retratistas de Felipe III, como Villandrando o Bartolomé

González. El tipo se fosiliza, cediendo humanidad a cambio de altivez. Cuando se trata de figuras enteras, aparecen vistas a partir de la cintura, busto y cabezas de abajo arriba, faldas o piernas de arriba abajo, hasta dar en los pies sobre un suelo levemente inclinado. En otra ocasión he comparado este curioso punto de vista con el de un cortesano arrodillado ante su señor.

Diego se encuentra con esta tipología ya hecha y no se molesta en cambiarla; nada más contrario a su profundo y flemático genio que introducir novedades aparatosas o decorativas, como pueden hacer (admirablemente) Rubens o Van Dyck. Acepta el cañamazo, pero transmuta su sustancia, de tela y cartón en pura pintura, de tactilidad escultórica (como la que el ejemplo de los tallistas Mora y Montañés impuso a sus figuras sevillanas) en pura visión de luz y sombra.

Así transcurre su época llamada «gris», por la importancia de esa tonalidad en estos cuadros de personajes, generalmente vestidos de negro, sobre una difusa penumbra. A su lado conservan las insignias de su poder: la mesa de justicia, el sombrero, nunca la corona, considerada superflua muestra de una majestad tan patente en la figura. Apenas la cruz de un hábito o el cordoncillo del Toisón de Oro.

Algún objeto accesorio puede indicar, a quien sepa verlo, la calidad u oficio del modelo: la fusta o la llave de Olivares; la espada o el papel que el Rey sostiene, como general o como gobernante; el guante, apenas sujeto por un dedil, del infante don Carlos, cuyas manos, de momento, sólo tienen que mostrar su aristocracia. El oficio militar puede aconsejar, alguna vez, una media coraza, un coleto de ante. El magistrado don Diego del Corral lleva toga y se acompaña de la mesa vestida. Su mujer,

doña Antonia de Ipeñarrieta —cuyo retrato, como el de su marido, se halla en el Prado—, una de las pocas mujeres con la falda cónica «de alcuza» anterior al pomposo guardainfante que parece típico de Velázquez, cuida de un niño que, por ser añadido al cuadro, pudo pensarse que fuera un príncipe, pero que es sencillamente su hijo.

El austero luto oficial alcanza a los servidores y bufones. En el cómico Pablos de Valladolid, el pintor recorta la silueta sobre una luminosa penumbra, sin más indicación del suelo que las sombras que parten de sus pies abiertos. En el bufón cretino don Juan de Calabazas (Cleveland), la silueta desgarbada acentúa su función de divertir. Las medias figuras muestran la misma austeridad: el escultor Martínez Montañés, sevillano tan admirado por Diego, apenas modela la cabeza de Felipe IV que prepara para su monumento ecuestre; el montero y tratadista de caza Juan Mateos (Dresde) se nos muestra sencillamente, aunque su traje negro acuse los primores de sastrería de un alto cortesano.

Un suceso viene a turbar la rutina burocrática de esta corte: la llegada de Pedro Pablo Rubens, genial pintor y desenvuelto diplomático, enviado por la tía del Rey, Isabel Clara Eugenia, gobernadora (con su esposo Alberto) de los Países Bajos, en septiembre de 1628, para resolver ciertos asuntos y pintar unos retratos. La primera misión es vista con desagrado por Felipe IV, que se indigna de que su tía le envíe con ínfulas de embajador a un hombre «de tan pocas obligaciones» (esto es, de tan escasa categoría) como un pintor, y esto pese a que Rubens ha sido ya ennoblecido varias veces. Este detalle muestra la inocencia de ciertos historiadores «democráticos» que siguen empeñados en que Felipe fue amigo de su pintor, Diego. Aunque tenía aficiones pictóricas, como alumno de dibu-

jo de Mayno, la amistad del Rey de medio Mundo con el ayuda de cámara que figuraba en nómina con los barberos de palacio es totalmente ilusoria. Tuvo la bondad o el talento de dejarle pintar a su gusto, en ese «inacabado» que hubiera desatado las iras del rey de Francia, y de apreciar finamente su transformación del arte; pero cuando Velázquez alcanzó su más alta dignidad burocrática, la de Aposentador, apenas figura al final de la lista que Leonardo del Castillo deja en su relación del viaje a la Isla de los Faisanes, tan mortal para la salud de Velázquez, y eso que entonces era ya Caballero de Santiago y llevaba esa venera que tan poco pudo lucir. El Rey no lo visitó en esa enfermedad aun viviendo ambos en el mismo «complejo» arquitectónico y se limitó a enviarle a su confesor. Y al entierro, oscuro y modesto en época de catafalcos, no asistió nadie de la real familia. Pienso que más amaba el seco Felipe II a su loca y fea Magdalena Ruiz que su nieto al pintor que más ha contribuido a la gloria de un reinado nefasto.

Rubens había viajado ya a España en la época en que Felipe III tenía la Corte en Valladolid, que es cuando pintó el retrato de su valido, el duque de Lerma, que se halla en el Prado; ahora se encontró con otro valido, más aparatoso, y con un rey, pese a su enfado, más artista. Además de resolver sus problemas diplomáticos, Rubens pintó los retratos de la Reina (la hermosa Isabel de Francia, casada desde la pubertad con el heredero de la corona), del cardenal-infante don Fernando y de la infanta Margarita de la Cruz, recluida en las Descalzas Reales. También mejoró la soberbia *Adoración de los Magos* pintada en Flandes para el burgomaestre Rocox, agregándole esa banda de la derecha, con su autorretrato, que es lo mejor del cuadro.

También los historiadores benignos dan por amigos a Rubens y Velázquez, pese a la diferencia de situación y de fama. Admitámoslo, no sólo por la mayor familiaridad (harto relativa) que se supone entre artistas, sino porque Pacheco cuenta que el flamenco apreció «la modestia» del Sevillano, con quien visitó las colecciones de pintura de El Escorial. Aunque de temperamentos y gustos tan opuestos, los dos eran grandes pintores y dispuestos a coincidir en la admiración de los lienzos de Tiziano o Tintoretto. Es dudoso que Rubens apreciase el *Triunfo de Baco* (más conocido por *Los Borrachos*) que Velázquez acababa de pintar como conclusión de los restos de su época sevillana, y menos que lo reconociera como ese carnaval flamenco que los eruditos se empeñan en reconocer en obra tan concentrada e intensa pese a su aparente exuberancia, y tan española en su espíritu blasfematorio contra las divinidades paganas, aun cuando el humanismo jesuita del visitante las prodigase como súbditos pomposos «ad majorem Dei gloriam». Ni siquiera Jordaens, pudo pensar Rubens, ha llegado a tanta vulgaridad. Y eso le haría pensar en la conveniencia de que el Sevillano se asomase a Italia, donde él mismo pasó su juventud y donde tanto pintó y aprendió.

El hecho es que el flemático Velázquez solicita la licencia de su amo y señor para perfeccionar sus estudios en Italia. Felipe IV sabe el provecho que puede seguirse de ese viaje y concede el permiso el 28 de junio de 1629, a lo que se añaden, el 22 de julio, dos anualidades de su salario de ayuda de cámara y pintor, que suman 480 ducados. Si añadimos los pagos de unos cuadros (que el pintor cobraba aparte), entre ellos el «Baco» (100 ducados más), Velázquez apronta una bolsa de cerca de

novecientos ducados, requiere la compañía de un criado, se despide de su mujer y de su hija, y emprende la aventura de su vida.

3

Troppo vero!
Inocencio X

Diego Velázquez tiene treinta años («in mezzo del ca-
min della *sua* vita», pudiera decir, parodiando a Dante)
cuando emprende el viaje que su suegro jamás logró ha-
cer y del que Céspedes hablaba con entusiasmo en la Aca-
demia de Pacheco. Lo prepara con calma. El 22 de julio
aún estaba en Madrid, esperando la confirmación de sus
emolumentos. El 10 de agosto parte del puerto de Barce-
lona en la misma nave en que regresa a su patria, Géno-
va, el general don Ambrosio de Spínola, tras su triunfo en
el sitio y toma de Breda, en la guerra de España con las
provincias del Norte (Holanda). Estamos en el verano de
1629, sin noticia de grandes tempestades. En la forzosa
convivencia de a bordo, Spínola y Velázquez han debido
de toparse alguna vez y es probable que el Ujier de Cáma-
ra haya presentado sus respetos al obediente capitán que
siguió tan puntualmente la lacónica orden del Rey: «To-
mad a Breda». Velázquez no podía saber que el gallinero
cercano a San Jerónimo, donde don Gaspar de Guzmán
daba de comer con sus «condeducales» manos a la hermo-
sa gallina doña Ana, había de convertirse repentinamen-

te en un real palacio de Retiro en cuyo Salón de Reinos se colgaría un cuadro suyo sobre esa, por lo demás efímera, victoria. Pero si no algún apunte a hurtadillas, su memoria visual le permitiría recordar el rostro noble, la alta figura y la extrema cortesía del héroe genovés.

Incluso es probable que, al llegar a Génova, el marqués le abriese las puertas de los palacios genoveses donde Rubens se lució como arquitecto moderno y donde pudo ver cuadros suyos, de Van Dyck, que residió allí poco antes (1623-1625), y de un caravagesco arrepentido, Bernardo Strozzi.

Velázquez llevaba consigo cartas de recomendación para todos los lugares que pensaba visitar, aunque la protección de Olivares podía ser arma de dos filos en un momento en que los españoles eran mirados con cierta desconfianza, al ser el papa Urbano VIII (Maffeo Barberini, de ilustre familia florentina), elevado al solio poco antes (1623), partidario abierto de los franceses. Eso explica que existan otras contrarrecomendaciones, por ejemplo la del embajador de Florencia en Madrid, Averardo de Médicis, el arzobispo de Pisa, que escribe que el viajero español no debe conseguir más cortesía que la que corresponde a un pintor, con tratamiento de «un Voi muy redondo». Pese a lo cual, aconseja al Gran Duque de Toscana que aproveche para hacerse retratar, dando a cambio a Velázquez una medalla con su cadena y cuidando de tratarlo según su profesión, «porque con los españoles de baja estofa lo mismo se pierde estimándolos poco como mucho».

Para el embajador de Parma en Madrid, Flavio Atti, Velázquez debe de ir como espía y como colector de regalos al rey de España. Indica a su señora la Duquesa que el viajero es retratista y ujier de cámara, cargo supe-

rior al de portero pero inferior al ayuda de cámara, aunque Su Majestad «va a menudo a verle pintar», dicho sea a favor del Rey. También Alvise Mocénigo, presidente en Venecia del Consejo de los Diez, estaba sobre aviso de la llegada de Velázquez.

Éste pasó de Génova a Milán, donde pudo ver cuadros, muy a la española (recuérdese que el Milanesado había estado bajo el poder de España), de los dos Crespi, Giovanni Battista, «il Cerano», y Daniele, ambos superiores en técnica a lo que Diego había visto en Sevilla, aunque menos «modernos» que el propio Velázquez.

Después de una probable parada en Verona, Velázquez llegó a Venecia, ansioso de ver las pinturas de Tiziano, Tintoretto y Veronés, a quienes tanto admiraba por sus obras en Madrid y El Escorial. La estancia se le menoscabó, porque el embajador de España, Cristóbal de Benavente, que le hospedó en su casa, le puso escolta «por las guerras que había» (Pacheco), privándole de libertad de movimientos; aun así, copió dos tintorettos.

Abreviada su estancia, pasó a Ferrara, donde fue huésped del cardenal Sachetti, aunque conservando su independencia. De allí fue a Cento, patria de Francesco Barbieri, «il Guercino», cuya influencia sobre Velázquez en obras inmediatamente posteriores parece indudable. No se detuvo en Bolonia ni en Florencia, pese a las esperanzas del gran duque de Toscana. Y por fin llegó a Roma, no sin hacer antes sus devociones (como Descartes) en la Santa Casa de Loreto; y allí, según Pacheco, «estuvo un año, muy favorecido del cardenal don Francisco Barberino, sobrino del pontífice Urbano VIII, por cuya orden le hospedaron en el palacio Vaticano». El cardenal era de la edad del viajero y ello les hizo simpatizar; le recibió con el mismo afecto veinte años después.

No quiso hospedarse en el Vaticano, cuya atmósfera política le era contraria, y prefirió el palacio del marqués de Monterrey, embajador de España y gran coleccionista, en cuya galería Diego trabó conocimiento del estilo de Cerquozzi, «il Bamboccio», y sus discípulos, autores de cuadritos de costumbres que vendían libremente, sin esperar a encargos, de un caravagismo popular, como puede apreciarse en la *Riña ante la Embajada de España* (Col. Pallavicini-Rospigliosi), atribuido por muchos a Velázquez. Su influencia es perceptible en futuros cuadros de éste con figuras pequeñas, como la *Cacería del Tabladillo, La Tela Real* y hasta la *Vista de Zaragoza*, aunque la atribuyan a Mazo.

Animado por esa libertad de pintor sin encargos, Velázquez pintaría en Roma, sin orden del Rey, dos parejas muy distintas de obras maestras: *La Túnica de José* (El Escorial) y *La Fragua de Vulcano* (Prado) y los dos paisajitos del natural de la Villa Médicis (Prado). Los dos primeros tienen un tamaño parecido, y la condición superior de ser composiciones con figuras grandes que plasman una idea, que a mi entender es la superioridad de la palabra (falsa o veraz) sobre la acción: Jacob cree la mentira de sus hijos, que le muestran la túnica ensangrentada de José como prueba de su falsa muerte, y Vulcano cree la triste verdad de la infidelidad de su esposa, Venus, a cuyo amante, Marte, está forjando una armadura. Si en el primero cabe advertir el influjo de Tintoretto, en el segundo cabe ver el de Guido Reni, en ambos bajo la impronta del Guercino, en cuya estela cabe colocar otro cuadro velazqueño: *Cristo contemplado en su Pasión por el alma cristiana* (Galería Nacional de Londres).

Los dos paisajes (de los que hay un «compañero» en el

fondo inacabado de *La Túnica de José*) son dos «impresiones» (como habría dicho Claude Monet) pintadas al aire libre con el caballete plantado en dos rincones de los jardines de la Villa Médicis, actitud nunca vista en pintores anteriores (ni siquiera en Agostino Tassi o Salvator Rosa, paisajistas). Ambos tienen por modelo una «serliana», esto es, un arco de medio punto flanqueado por dos puertecillas adinteladas; pero en uno resalta en claro al sol ante un fondo de gruta, mientras que en el otro se recorta en silueta ante un amplio panorama de cipreses. Me atrevo a compararlos, en su intención de que la arquitectura deja de serlo al representarla en pintura, con la intención de Monet (en 1894) al repetir una y otra vez el tema de la catedral de Rouen.

Felipe IV estaba todo lo impaciente que cabe en un ser semidivino e imperturbable, como su abuelo, de que su pintor regresara. La bella Isabel de Borbón, nacida en 1606 del matrimonio de Enrique IV «el Bearnés» y María de Médicis, y esposa de Felipe desde los nueve años (aunque el casamiento no se consumó hasta 1620, en que «ya» tenía catorce), acababa de darle el primer hijo varón, Baltasar Carlos, en noviembre de 1629, durante la ausencia del pintor que tenía que retratarlo. Sin perder su calma, Velázquez previno su regreso, no sin pasar por Nápoles, donde visitó a Ribera y retrató a la infanta doña María, ya olvidada del Príncipe de Gales y desposada con su primo, Fernando III, a cuyo encuentro se dirigía con una flema «velazqueña» que explica su estancia partenopea. El Rey quería un retrato de su hermana, a la que probablemente no volvería a ver; y Diego pintó la preciosa cabeza del Prado, que había de completarse, según costumbre, con un cuerpo rica y honestamente cubierto, lo que nunca se llegó a hacer.

Por razones de espacio y hasta de lógica, prefiero tratar a continuación del segundo viaje de Velázquez a Italia, en 1648-1651, que suele separar en las historias dos épocas de su pintura en Madrid, aunque no se aprecie ruptura ni cambio en el estilo del pintor entre 1631-1648 y 1651-1660. A su regreso del primer viaje, que es realmente «de estudios», Velázquez ha alcanzado una excelencia que el segundo no hace más que confirmar oficialmente con el éxito, comentado ya en el Prólogo, de su retrato de Juan de Pareja, que motivó su triunfal ingreso en la Academia de Roma. No recojo, por incierta, la hipótesis de un viaje intermedio, que no sabemos justificar dada la doble actividad, artística y burocrática, del pintor.Y no hubo un viaje posterior, por más que Velázquez lo deseara, como tampoco lo hubo a París (Velázquez es moderno hasta en ese proyecto) porque el Rey no lo quiso.

Volvamos, pues, a 1648, cuando el pintor, que ya es nada menos que Ayuda de Cámara y va a ser pronto Veedor de la Pieza Ochavada, se brinda a su señor para volver a Italia y adquirir las obras de arte, pinturas y estatuas antiguas que decorarán esa y otras salas del Alcázar, «y las que no se pudieren haber, se vaciarán y traerán las hembras a España, para vaciarlas con todo cumplimiento». (Al fondo del retrato de la Reina viuda Mariana de Austria vestida de luto en el que Mazo se aúpa casi a la altura de su difunto maestro, retrato que se puede ver en Londres y Toledo, se adivina la famosa «pieza», decorada con esculturas.) Jusepe Martínez, amigo de Velázquez que nos da esos datos en sus «Discursos practicables del nobilísimo Arte de la Pintura» (c. 1675), agrega que el Rey le dio licencia «con todas las comodidades necesarias y créditos», entre aquéllas «el carruaje

que le toca por su oficio y una acémila más para llevar unas pinturas», según puntualiza un documento palatino. Le servía el esclavo moro Juan de Pareja.

Su navío zarpó de Málaga el 21 de enero de 1649 y, tras una inoportuna tempestad, llegó a Génova el 11 de marzo. Muerto Pacheco en 1644, hemos de fiarnos de Palomino, aunque hable algo de oídas, que nos dice que pasó a Milán, donde no se detuvo a esperar la llegada de la nueva reina de España, Mariana de Austria (han muerto, sucesivamente, la bella Isabel de Borbón —1644— y su hijo, esperanza del Reino, don Baltasar Carlos —1646—, y Felipe IV se adjudica la prometida de éste, una muchacha fea y simplona, de catorce años, para sostener la dinastía austriaca), sino que siguió a Padua y a Venecia, adonde llegó en mayo, dispuesto a comprar cuantos cuadros se pusieran a su alcance: cinco en este caso —dos tizianos, dos veroneses y un tintoretto— a los que hay que añadir, también de Tintoretto, el plafón y los cuadritos de lo alto de los muros (maravillas del Prado) de una cámara nupcial en almoneda.

Esta vez paró en Bolonia, para contratar a dos fresquistas, Agostino Mitelli y Michele Colonna, con vistas a futuras decoraciones en Madrid, donde esa técnica no era habitual, siguió a Parma y, en fin, llegó a Roma. Pero hubo de seguir rápidamente hasta Nápoles, por orden del virrey, conde de Oñate, para nuevas compras de obras de arte y ejecución de moldes de esculturas. Aprovecha la ocasión para visitar nuevamente a Ribera —a quien compra tres lienzos para el Rey—, ya en situación de igual a igual. (El valenciano luce la Orden de Cristo, que lo asciende a caballero, aunque sin saber a qué carta quedarse sobre la seducción de su hija y modelo por el virrey anterior, el bastardo de Felipe IV, don Juan José

43

de Austria, si es deshonra o nuevo honor. El fruto de esos amores, doña Margarita de la Cruz, nacida en 1650, hará a Ribera consuegro «de mano izquierda» de Su Majestad... pero morirá, triste y solo, dos años después.)

Ya en Roma, antes del 10 de julio, encuentra cambiado el ambiente, enemigo de los franceses al ser sucedido Urbano VIII, en 1644, por Inocencio X, Pamphili, pariente de los Borja de Valencia y antiguo nuncio en Madrid. Personaje complejo (como se deduce del soberbio retrato que le hizo Velázquez, que encontró *troppo vero,* hoy en la Galería Doria), fue fasto para el ornato de Roma, cuya plaza Navona, gloria de Bernini y Borromini, se convierte en el centro cultural de la capital del mundo cristiano. Velázquez encuentra una ciudad en plena transformación, hormigueante de artistas que se hacen sus amigos, como Bernini, Algardi, Cortona, Claudio de Lorena y, en especial, Nicolás Poussin, quien le brinda un tentador ejemplo de liberación de encargos y patronos: invitado por Richelieu para trabajar en el palacio real en muy ventajosas condiciones, no ha resistido más de dos años (1640-1642) esa dorada jaula y ha vuelto definitivamente a Roma, dispuesto a trabajar para sí o para clientes (como del Pozzo o Chantelou) que respetan su libertad. Diego estaría dispuesto a imitarlo (hay quien insinúa que ha tenido un hijo ¿de «la Venus del espejo»?), pero no se decide a desobedecer a su Rey, que, rejuvenecido con su nuevo matrimonio, da prisas a su embajador en Roma, duque del Infantado, en la famosa carta de febrero de 1650, para que fuerce a regresar al pintor: «He visto vuestra carta de 6 de Noviembre del año pasado en que me dais cuenta de lo que iva obrando Velázquez en lo que tiene a su cuidado, y, pues conocéis su flema, es bien no la execute en la detención en esa cor-

te, sino que adelante la conclusión de su obra y su partencia cuanto fuera posible, y de manera que para últimos de Mayo o principios de Junio pueda hazer su pasage a estos reynos...»

Velázquez no digamos que se apresura, pero se dispone a obedecer. El 2 de diciembre, el conde de Oñate, virrey de Nápoles, anuncia su partida. Pero hasta mayo de 1651 no se embarca en Génova y llega a fines de junio a Alicante. En esa temporada nace una niña que ha de ser repetido y mimado modelo de los últimos años del pintor: la infanta Margarita.

En su breve estancia en Italia, apenas dos años, Velázquez, además de realizar sus buenos oficios para su Rey (lo que el cardenal de la Cueva califica en una carta de 10 de julio de 1649, de «andar de corso», es decir, comprar casi a la fuerza y a buen precio, si no es regalo), de que el Museo del Prado ofrece excelentes pruebas, ha tenido tiempo de pintar una serie de retratos de la corte vaticana, además del de Inocencio X: los de los cardenales Massimi (de azul) y Pamphili (de rosa), y otros de su inmediata servidumbre. No nos consolamos de la desaparición del de doña Olimpia Maidachini, nuera del Pontífice y dueña de la alta sociedad romana.

Pero tenemos la pintura de otra mujer, sin duda más atractiva que doña Olimpia: la que sirvió de modelo para *La Venus del espejo* (Galería Nacional, Londres), esbelto desnudo que nos da la espalda, absorto en su propia imagen, mientras un lloroso cupido, con las manos sujetas al cordón de ese espejo, parece casi un reproche amoroso. Goya lo hubiera expresado más claramente. Pero sólo hay un Velázquez.

4

...en pocas pinceladas, obrar mucho

Francisco de Andrés de Ustarroz

Al regreso de su «viaje de estudios», a comienzos de 1631, Velázquez se presenta, no al Rey como pudiéramos creer, sino al primer ministro. La persona del Rey es sagrada y el complejo protocolo del Alcázar impone distancias y demoras, incluso cuando está esperando a su pintor. Diego va a ver a Olivares, y, como escribe Pacheco, «fue muy bien recibido del Conde Duque; mandóle fuese luego a besar la mano de Su Majestad, agradeciéndole mucho no haberse dejado retratar de otro pintor, y aguardándole para retratar el príncipe, lo cual hizo puntualmente». Y excelentemente. Este cuadro (Museo de Boston) se sitúa entre los mejores del pintor. Nacido en noviembre de 1629, Baltasar Carlos tenía poco más de un año, pero Velázquez le presta la apostura distante de la Casa de Austria, y, aunque con faldones de niño pequeño, no omite las insignias de su futuro: la banda, la espada y el bastón de mando. Este nene de catorce meses debe mostrarse como el heredero de la corona, y el estrado y el dosel muestran su majestad. Pero el niño no está solo: al pie del estrado hay otro niño, o más bien un enanito de su misma talla, cuyas «insignias» son un sonajero y una manzana. Su cabeza, que no tiene por qué ser

46

inexpresiva, es de una naturalidad encantadora. El bebé ya «tiene su enano», como corresponde a un príncipe.

También retrata al Rey, y no de negro, sino con un traje plata y marrón que entusiasma a los «abstractos» por el libre juego de la pincelada: es el llamado «Silver Philip» (o Felipe argentado) de la Galería Nacional de Londres. Comparándolo con los retratos grises, se nota el salto portentoso que Italia ha permitido al artista, que va a dedicarse, en este período, a retratar a la familia real bajo dos aspectos: la equitación y la caza.

No se trata de meros deportes, sino de ejercicios que preparan para el duro y sublime oficio de reinar. Los retratos ecuestres están destinados al Salón de Reinos del nuevo palacio del Buen Retiro, iniciado, sobre proyectos de Crescenzi, en 1630, y que será inaugurado cinco años después; los venatorios van al real cazadero de la Torre de la Parada. Los primeros representan al monarca victorioso (y no omiten la banda y la bengala), los segundos al monarca dando pruebas de su valor en esa «viva imagen de la guerra» que es la caza, según el ballestero Martínez de Espinar.

Los retratos escuestres son cinco: los de Felipe III y Felipe IV con los de sus respectivas esposas, y el del heredero del último, Baltasar Carlos. En el Salón del Retiro (ocupado hoy por el Museo del Ejército) van a figurar como protagonistas, aunque a distancia, de las victorias que las tropas españolas van consiguiendo en pro de la hegemonía de los Habsburgos, y que serán representadas en grandes lienzos apaisados (hoy en el Prado) entre los que destaca *La Rendición de Breda,* de Velázquez, también conocido por «Las Lanzas». Los corceles de reyes y príncipe están en posición de corveta o «levade», emblema, según Alciato, del súbdito bien regido; los de

las reinas, con enormes gualdrapas, van al paso, como majestuosos tronos móviles para las entradas en las ciudades conquistadas.

Hay diferencias de calidades entre unos y otros. El mejor es el de Felipe IV, que nos muestra al Rey cabalgando al viento en un luminoso paisaje de la sierra. Este resultado de aspecto tan natural es el producto de un boceto de la cabeza del jinete, un estudio de su coraza y traje (acaso en maniquí), otro de brazos y piernas (levemente corregidas), acaso de un montero, uno o varios estudios de un caballo con las manos alzadas y tascando el freno y un boceto de paisaje de la Sierra de Guadarrama, vista quizá desde una ventana del Alcázar: con esta mixtura, el pintor consigue una milagrosa impresión de realidad, ese aspecto sencillo y fácil que tanto engaña a muchos visitantes del Museo. Velázquez, que no gustaba de presumir de trabajo —y menos de trabajo manual— sólo nos ha legado escasísimos dibujos, dando así la razón a su amigo el cronista de Aragón Francisco de Andrés de Ustarroz, que en un libro olvidado —*Obelisco Histórico i Honorario que la Imperial Ciudad de Zaragoza erigió a la inmortal memoria del serenísimo señor don Balthasar Carlos de Austria* (1646)— escribe que «el primor consiste en pocas pinceladas obrar mucho, no porque las pocas no cuesten, sino que se ejecuten con liberalidad, que el estudio parezca acaso y no afectación. Este modo galantísimo hace hoy famoso Diego Velázquez... pues con sutil destreza, en pocos golpes muestra cuanto puede el arte, el desahogo y la ejecución presta.» Rubens exalta sus fatigas: estudios, detalles, bocetos... Velázquez las esconde, hasta que todo parezca obra del azar.

La elegante distancia que nos impone Felipe IV no tie-

ne razón de existir en su hijo, que se lanza en su jaquita a través del espacio, y todavía menos en el presuntuoso valido, que también ha querido un retrato ecuestre, soberbio, pero retórico y caracoleante como un rúbens, y muy pendiente del espectador.

Los retratos de los tres cazadores (Felipe, su hermano y su hijo) son asombrosos en su simple realidad montesca. El más elegante, el del cardenal-infante don Fernando, que parece adelantarse a Gainsborough; el más encantador, el del niño, con sus dos perros, asombrosos retratos también (y eso que se recortó el lienzo y falta otro). Las tonalidades son menos brillantes que en las ricas galas de los jinetes, pero la sensación de atmósfera es igualmente milagrosa.

También a la Torre de la Parada fueron destinados algunos de los retratos de bufones u hombres de placer en que abundaba el Alcázar de Madrid, quienes si no tenían la desgracia de aburrir a las reales personas (en cuyo caso eran devueltos al lugar de origen, como el Manicomio de Zaragoza) vivían cómodamente, figuraban en nómina y hasta gozaban a veces de criado particular y el tratamiento de Don, habitando algunos bajo el mismo techo que Su Majestad. Todo ello los hacía dignos de envidia, incluso para personas cuerdas.

El retratar a esos seres no fue idea de Velázquez, sino tradición de la Casa de Austria: Pejerón, bufón de Carlos V, fue retratado por Moro; Magdalena Ruiz, loca de Felipe II (con su protectora, Isabel Clara), por Sánchez Coello. El propio Rey, cuando príncipe, se hizo retratar por Villandrando con su enano, Soplillo. Velázquez la siguió con su arte milagroso, que infunde una dignidad humana en aquellos desgraciados, locos o deformes. Ya había pintado, como hemos dicho, a don Juan de Cala-

bazas en su época gris; ahora lo vuelve a pintar, acuclillado, con el emblema de su cretinismo. Hacia 1644 pintó los tres mejores: Lezcanillo, enano vizcaíno, mal conocido como «El niño de Vallecas»; don Diego de Acedo, «El Primo», que tenía a su cargo las estampillas (hoy diríamos «pólizas») de documentos oficiales, y así lo presenta el pintor, con su infolio y su bote de cola; y don Sebastián de Morra, importado de Flandes, serio y elegante como el príncipe a quien correspondía y quien le dio esa ropilla púrpura y oro. Tizianesco (aunque anterior al viaje de estudios de Velázquez, *c.* 1632) es el inofensivo viejo apodado «don Juan de Austria».

La caída del valido Olivares, en 1643, parece que debiera afectar a su protegido y repetido retratista, Velázquez, pero en todo caso no influyó para nada en su doble carrera, de funcionario y de pintor. Los negocios políticos, de cuyos fracasos se culpaba al Conde-Duque, con las sublevaciones de Portugal y Cataluña, ocupaban la mente del Rey hasta decidirle a emprender, en 1642, la Jornada de Aragón, en la que el pintor acompaña al Rey como «cronista gráfico» hasta Zaragoza, donde pinta un retrato de dama del que da cuenta en la obra que ya hemos mencionado Jusepe Martínez con detalles muy elocuentes. La cabeza la pinta en casa de la dama y el traje en la de Jusepe, donde concluye el cuadro. Pero la modelo se niega a aceptarlo, porque en nada le gusta, pero sobre todo en que no reproduce con exactitud un cuello de encajes de Flandes que ella llevaba en el vestido.

1644, año fasto y nefasto para el Rey: la victoria de Lérida sobre los sublevados es conmemorada por el llamado «retrato de Fraga» (Col. Frick, Nueva York), el mejor que jamás le pintara Velázquez, con sus galas de general en jefe; pero ese mismo año es el de la muerte de

la bella reina Isabel, de cuyas exequias el pusilánime viudo sale huyendo, dejando las macabras ceremonias del entierro sobre las tiernas espaldas del príncipe Baltasar Carlos, quien fallece en Zaragoza en 1646, anulando las esperanzas de un salvador de la monarquía. Además del citado de Boston, y los dos del Prado (jinete y cazador), Velázquez pintó un aterciopelado retrato del príncipe adolescente, que manifiesta la herencia de la belleza de su madre (Viena).

Ya hemos dicho que Felipe IV decide casarse con la prometida austríaca de su hijo muerto para que todo quede en familia y para tratar de asegurar la sucesión, ya que del anterior matrimonio sólo ha quedado una infanta, María Teresa, nacida en 1638 y que pudiera ser hermana, más que hijastra, de doña Mariana de Austria, nacida en 1634. El carácter alegre e ingenuo de la nueva reina se va amargando hasta convertirla en esa dama monjil y severa de los retratos de Mazo. Velázquez la pintó en su mejor momento, en uno de los mayores prodigios de su pincel y de su paleta, negra, gris y carmesí, que se halla en el Prado.

Los retratos de María Teresa, prometida al rey de Francia, Luis XIV, son de la misma belleza (la infanta ha heredado, por otra parte, algo de la hermosura elegante de su madre Isabel) y hasta de esa naturalidad de factura que contrasta gustosamente con la expresión algo altiva de la infanta, satisfecha de su fortuna, pero a la que el futuro reserva penas y desdenes en París y en Versalles. El llamado «de los dos relojes» (Viena) no tiene rival por su finura de camelia ni en la propia pintura francesa, impresionismo incluido.

Pero ya hemos visto que durante la ausencia de Velázquez, en su viaje «de negocios artísticos» (por cierto que

no pudo conseguir *La Notte* de Correggio, por más que lo intentó), había nacido una infanta que, por su carácter y viveza, pronto fue el encanto de la Corte y la modelo preferida del pintor. A través de sus lienzos, cada vez más luminosos, la vemos crecer, desde los dos añitos a los doce, desde la niñita del asombroso florero (Viena) hasta la adolescente gallarda del guardainfante plata y salmón (Prado), que el maestro no pudo terminar, pasando por el retrato azul, con manguito de cibelinas (Viena), quizá el más elegante. En fin, Velázquez tiene la idea de pintarla como centro de la familia en *Las Meninas*.

El 13 de diciembre de 1657 recibe las aguas bautismales otro heredero varón de Felipe IV a quien, para conjurar el destino que mata tantos niños, se le impone el nombre de Felipe Próspero. Es un niño de triste belleza enfermiza, rubio y tierno en el retrato que Velázquez le pinta a los dos años, con faldones y amuletos, una silla enana y un perrito tan triste como él, en la inmensa penumbra de palacio. Probablemente, el cuadro (hoy en Viena) más conmovedor de don Diego, el más milagroso; pero que nada podrá contra el destino.

5

...caminar de noche y trabajar de día

DIEGO VELÁZQUEZ

El 12 de junio de 1658, el Rey envía al gobernador y Consejo de las Órdenes Militares de Santiago, Calatrava y Alcántara una Real Cédula comunicando: «A Diego de Silva Velázquez he hecho merced... del hávito de la Orden de Santiago. Yo os mando que, presentándoseos esta mi cédula, dentro de treinta días contados desde el de la fecha della, proveáis para que se reciva la información que se acostumbra, para saver si concurren en él las calidades que se requieren para tenerle, conforme a los establecimientos de la dicha Orden; y pareciendo por ella que las tiene, le libréis [el] título de dicho hávito, para que yo le firme, que assí es mi voluntad.» A causa de la separación de Portugal, el Consejo no puede apelar a testigos de Oporto, de donde, como hemos visto, procedían los abuelos del pintor, y tiene que contentarse con interrogar a testigos que habitan cerca de la frontera: Monterrey, Tuy, Verín, Pazos. En Madrid fueron interrogados veintitrés testigos, entre ellos los pintores Alonso Cano, Francisco de Zurbarán y Juan Carreño de Miranda. En Sevilla, nada menos que cincuenta. La mayor

parte hablan de oídas del lustre y ortodoxia de la familia y de las virtudes del pintor.

Entre ellas, no ejercer su oficio sino por obedecer al Rey. Asistimos a la penosa declaración de Alonso Cano (23 de diciembre de 1658), que fue su compañero de fatigas en el taller de Pacheco, quien «preguntado por el oficio de pintor dijo que en todo el tiempo que le ha conocido, ni antes, sabe ni ha oído decir que lo ha tenido por oficio, ni tenido tienda ni aparador, ni vendido pinturas; que sólo lo ha ejecutado por gusto suyo y obediencia de S. M., para adorno de su real palacio, donde tiene oficios honrosos, como son el de Aposentador Mayor y Ayuda de Cámara, y que esto es verdad por el juramento que tiene hecho». Cano sabía que Diego tuvo taller después de su examen y tomó un aprendiz, Diego de Melgar, y de ello vivía antes de que Su Majestad (que, por cierto, pintaba por gusto, si se ha de creer un cuadro anónimo que, hace años, vi en una colección particular, donde el Rey se representa sentado en su trono, pero pincel en mano) le llamase a su servicio, en 1623. Sabemos también que trabajaba para particulares, como la damita de Zaragoza que, como hemos visto en el apartado anterior, rechazó su retrato, y Cano, aunque clérigo, perjuró por favorecer a su amigo. Zurbarán, que, por cierto, se dedicó al oficio de pintor sin haber pasado el examen de maestría, prefiere no aludir a esa vidriosa cuestión y se contenta con el lustre de los Silva y los Velázquez. Carreño de Miranda, miembro de una noble familia asturiana (aunque descarriado al ser pintor), se limita a declarar que una vez, en una galería del Alcázar, conoció a un caballero de Calatrava, «don fulano Morexón Silva», que le dijo era primo de Velázquez. Es de advertir que el pretendiente al hábito de Santiago co-

rre con los gastos de la encuesta, que lleva camino de eternizarse.

El 18 de febrero de 1659 el Consejo de Órdenes cierra la información y niega la nobleza de la abuela paterna y la de los abuelos maternos. Sin dispensa del Papa, no hay nombramiento. Tras varias solicitudes, Alejandro VII (Chigi), sucesor en 1655 de Inocencio X, despacha la dispensa el 1 de octubre. El Rey, el 27 de noviembre, en que ya cuenta con el «breve» de Su Santidad, ordena que se despache el título de Caballero de Santiago; y, a mayor abundamiento, concede a su pintor (vergonzante) una cédula de hidalguía «porque sería de grande incombiniente que quien le tuviese [el hábito] fuese en ningún tiempo dado por pechero». Así, de esta manera complicada y paradójica, Velázquez es hidalgo después de ser santiaguista, y caballero a pesar de ser pintor. Triunfo del Arte muy relativo, aunque los historiadores lo cubran de ditirambos.

Por lo demás, su situación económica y familiar es muy satisfactoria. J. M. Azcárate ha estudiado los ingresos de don Diego, que acumula los salarios de Ayuda de Cámara, Superintendente de Obras, Aposentador Mayor y Pintor del Rey, además de lo que cobraba por cada cuadro. Estaba alojado, con su familia, en la Casa del Tesoro, una dependencia del Alcázar que constaba de tres plantas y un desván. En la planta baja había una cochera y una cuadra para las mulas, más una sala de recibir (o estrado) y un dormitorio. En la segunda (bovedilla), otro cuarto de dormir y acaso un taller, por más que el pintor prefería trabajar en el mismo Alcázar. En el tercer piso, otra sala y una biblioteca, muy rica, en español e italiano. Su colección de cuadros, esculturas e instrumentos científicos, era abundante, aunque las mejores

pinturas las tenía colgadas en el salón donde pintó *Las Meninas,* en el Cuarto del Príncipe de Palacio... Pero no nos hagamos demasiadas ilusiones, porque compartían la misma morada un aparejador y un barbero, y porque la parentela velazqueña se había multiplicado casi como la de un patriarca. Su mejor alumno y ayudante, Juan Bautista Martínez del Mazo (Beteta, Cuenca, *c.* 1612), había casado en 1634 con la hija mayor del maestro, Francisca, ya que la segunda falleció siendo niña. Al quedar viudo, Mazo se casa una y otra vez, logrando la descendencia que vemos en su cuadro *La familia del pintor* (Viena), en el cual, en un aposento aparte, está el maestro pintando (ante un maniquí) un retrato de la infanta Margarita.

Una nieta de Velázquez, Inés, casó en 1654 con un médico napolitano, casi simultáneamente a la tercera boda de su padre, Mazo, con Francisca de la Vega. Por su parte, Mazo añadió a su cargo de Pintor del Rey el título de Ujier de Cámara (1634), que transmitió a su hijo Gaspar, y el de Ayuda de Furriera. Y no debemos olvidar que Velázquez tenía otros ayudantes, como el moro Juan de Pareja, pintor que «no se enteró» de las novedades de Velázquez (que Mazo comprendió perfectamente) y que su dueño liberó de la esclavitud por deseo de Felipe IV.

Felipe IV, al nombrar a su pintor Caballero de Santiago en 1658, parece haber captado la lección que, a juicio de bastantes comentaristas modernos, se desprende de sus dos obras mayores, *Las Meninas* (1656) y *Las Hilanderas* (1658): la idea de la nobleza de la Pintura. En la primera, en su época llamada «La Familia» o (adelantando acontecimientos) «La Señora Emperatriz de Austria», se representa una escena cotidiana y casi «impresionista»: la irrupción en el Cuarto del Príncipe, donde tra-

baja Velázquez en un enorme lienzo que vemos por detrás y que no sabemos lo que representa, de la infanta Margarita, seguida por su pequeña corte de damas de honor (las «meninas»), enanos, funcionarios y perro. Al fondo de la sala hay una puertecilla abierta, en cuyo resplandor se recorta la silueta de un hombre de negro que aparta una cortina. Cerca de ella, un espejo refleja dos personajes de busto, que reconocemos fácilmente como Felipe IV y Mariana de Austria. Encima de puerta y espejo se adivinan dos cuadros grandes. Aun se ven menos, dada la perspectiva, los cuadros colgados entre los ventanales (probablemente, balcones) de la pared de la derecha; la primera de esas ventanas arroja una viva luz sobre el grupo de la infanta. Casi todos esos personajes miran de frente, hacia nosotros (o más bien hacia el Rey y la Reina, suponiendo que sean sus personas lo que el espejo refleja).

Margarita ocupa el centro de la composición. Con desparpajo infantil, alarga la mano hacia un búcaro de barro encarnado que le tiende una de sus «meninas» o azafatas, arrodillada como corresponde al respeto a tan menuda majestad, y que se llamaba doña María Agustina Sarmiento; al lado opuesto, la otra «menina», doña Isabel de Velasco, se inclina ceremoniosamente hacia la niña. A su lado hay una enana de cabeza voluminosa, elegantemente vestida, que parece ser la alemana María Barbola. Más a la derecha, ya casi tocando la ventana abierta, un enano perfectamente formado como un niño de diez años, Nicolasito Pertusato o Portosanto, de origen italiano, trata de molestar, jugando, a un perro grande y tranquilo, nada dispuesto a perder la calma.

Tras esos dos enanos se advierte, en la penumbra, la presencia de dos funcionarios palatinos adscritos a la In-

fanta: la guardamujer doña Marcela de Ulloa, que comenta algo al oído de un impasible Guardadamas. También sabemos que el hombrecillo de la puerta del fondo es otro funcionario, jefe de la Tapicería de la Reina, José Nieto Velázquez (pero que no es pariente del pintor), llamado a ser, más adelante, Aposentador.

En fin, asomando tras el lienzo que parece estar pintando (de hecho, tiene el pincel en ristre, como meditando el *disegno interno* del cuadro), está Diego Velázquez. Cabe la posibilidad que lo que pinta sea un doble retrato de los Reyes, reflejado en el espejo. Pero el hecho de que mire fijamente hacia el frente parece indicar que Felipe y Mariana están, idealmente, ocupando, fuera del cuadro, el sitio que ahora usurpa el observador. Es lo mismo que miran también los demás personajes, a excepción del enano, de la «menina» Sarmiento, atenta al servicio de su señora, y de doña Marcela de Ulloa, sorprendida en su frívolo cotorreo con el Guardadamas, que no le hace ningún caso. Todos están pendientes de la mirada que les devuelve el Rey, desde fuera del cuadro. Y la fluidez del espacio luminoso de la primera ventana, que parece extenderse por el suelo del salón donde el cuadro está expuesto, aumenta esa magia de expansión hasta el espacio real, confundido con el pintado.

Los dos cuadros del fondo son dos copias, por Mazo, de uno de Rubens, *Minerva y Aracné,* y otro de Jordaens, *Apolo y Marsyas* (o Pan). Si aplicamos el sistema de explicar un cuadro por otro fingido cuadro situado en el fondo (recordemos *Cristo en casa de Marta y María* o *La Mulata de Emaús*), nos damos cuenta de que su moraleja es semejante: Minerva castiga a la imprudente tejedora tracia que trató de representar en tapiz los amores de Júpiter; Apolo castiga al presuntuoso semidiós

que pretendía igualar, con su zampoña, las divinas armonías de la lira del dios. Es decir, el arte supremo de dar a una idea una forma concreta, en imagen o en sonido, no puede compararse con la artesanía manual, incapaz de crear; y que Gropius me perdone, porque en sus «instantes de luz», el artesano deja de serlo, para convertirse en creador.

Charles de Tolnay señala que el pintor, al presentarnos de espaldas el lienzo, se representa al margen de su propia ejecución en el *disegno interno* de la mente. Estamos en el neoplatonismo de la academia sevillana de Pacheco. Yo me permito una hipótesis más arriesgada: el anverso del lienzo que vemos en el cuadro es, simplemente, el del cuadro entero que estamos contemplando. Es decir, que Velázquez está pintando (imaginando) *Las Meninas.*

Hay autores que prefieren explicaciones más puntuales y, por eso, más discutibles. Yo me contento con ésta y aplico un criterio semejante al otro cuadro, posterior (1657-1687), de Velázquez, *Las Hilanderas,* que representa, según la descripción usual de los catálogos, el taller y sala de exposición de la manufactura de tapices de Santa Isabel, en Madrid. Angulo Íñiguez, al identificar las posturas de las dos protagonistas con dos efebos pintados por Miguel Ángel en la bóveda de la Capilla Sixtina (y fue un descubrimiento tan fulgurante como, una vez sabido, obvio), demostraba que en ese obrador regio no había ni un adarme de la reproducción aristotélica de la realidad, ni siquiera bajo audacias protoimpresionistas. La habitación se despliega también hacia el espectador, por delante, y hacia otro espacio, atrás, un estrado donde unas damas elegantes están contemplando uno de los tapices tejidos en Santa Isabel: «El rapto de Europa»,

la hazaña más popular de esa serie de aventuras amorosas que Aracné se atrevió a representar, los amores de Júpiter (tema que, por otra parte, había de irritar a la casta Minerva, directamente nacida, sin intervención femenina, de la frente del dios). La astucia de Velázquez, rehusando explicar, con perfiles y claroscuros caravagescos, el argumento de su composición, impide notar diferencia alguna entre la Minerva armada, que debe de estar fuera del tapiz que la irrita (y que es copia, fragmentada, pero fiel, del *Rapto de Europa* de Tiziano, Museo Isabella Gardner), el toro y la ninfa (un ojo, un brazo) que deben estar dentro, y las damas visitantes del segundo término, junto a una viola de gamba, apoyada en un escabel, que sirve de nexo (y de desesperación a los explicadores) con el primer término, la vieja Minerva, la joven Aracné, arrogante obrera de límpida nuca, la que recoge ovillos o vedijas del suelo, y un gato gordo y casero, que (sea simbólico o no) demuestra que el eminente retratista de caballos y perros también puede con los gatos.

Otro cuadro magistral pintó luego Velázquez: el *Mercurio y Argos,* para una sobrepuerta. Si en la composición, que repite un motivo geométrico, cabría buscar influencias lejanas de su amigo Poussin, en la suavidad de la ejecución, que cierne dos asombrosas cabezas, hallamos lo mejor de don Diego. La tensa calma de este último cuadro contrasta con la movilidad de *Las Hilanderas;* y nadie (ni siquiera los futuristas del siglo xx) ha captado el girar de la rueca y de la mano que la impulsa, hasta desaparecer a nuestra vista.

Aquí terminan, gloriosamente, los trabajos de Velázquez como pintor. Pero quedan los demás, los que a ojos de la Corte e incluso del Rey eran los esenciales. Bien se echa de ver en el despacho del título de Caballero de

Santiago, como «Aposentador de Palacio y Ayuda de Cámara de su Magestad». Es de creer que a Velázquez, pintor, lo conocerían en Madrid apenas cien personas y la mitad pensarían que el Rey había sido excesivamente generoso al darle el título. La verdad es que en los últimos años pinta poco y no porque sea «un caballero que de vez en cuando da unas pinceladas», como creía Ortega, sino porque es un funcionario de absorbentes (aunque hoy parezcan fútiles) deberes.

Entre ellos, el más importante, el de Aposentador de Su Majestad, que le obliga a prevenir el alojamiento del Rey en todos sus desplazamientos, acompañado por múltiples criados, grandes o pequeños, todos obsesos por el puntillo de que se les dispensen las atenciones que merecen. Y el 7 de junio de 1660 va a celebrarse, en la frontera de Francia, en una isla del Bidasoa, la solemne entrevista entre Felipe IV y Luis XIV durante la cual la infanta María Teresa ha de pasar, con los debidos respetos, de los brazos del padre a los del esposo. Al Aposentador Mayor toca ocuparse del mobiliario de la mitad española del Pabellón de la Entrega, compuesta de galería, sala y otras piezas, pasillo y oratorio, regiamente decorados; pero, además (y es lo más duro), preparar una alcoba y servicios dignos del Rey en la docena de paradas del cortejo, desde la salida de Madrid hasta Fuenterrabía: Alcalá de Henares, Guadalajara, Jadraque, Berlanga, Gormaz, Burgos, Briviesca, Pancorbo, Miranda de Ebro, Tolosa, Hernani y San Sebastián. Hercúleo trabajo, sometido a críticas por todos lados, mucho más comprometido que pintar *Las Hilanderas*...

Al Aposentador, que para esas fechas cumple sesenta y un años (edad algo avanzada para la época), se le dispensa de viajar a caballo o en mula y se le concede lite-

ra. Sale de Madrid a comienzos de abril, con el escaso plazo de dos meses («... y más con su natural...») para preparar todo el viaje y el escenario de la entrega de la Infanta. Pasado el 7 de junio, le toca desandar lo andado y deshacer lo hecho. El calor del estío aumenta la fatiga. Llega a Madrid el 26 de junio. Unos días después, el 3 de julio, en carta a Diego Valentín Díaz, escribe que llegó «cansado de caminar de noche y trabajar de día», «pero con salud». Ésta se rinde el 31 de julio: después de haber puesto y quitado la mesa donde el Rey come en público (una de sus tareas más honrosas) siente náuseas y escalofríos. Conducido a su casa, Su Majestad le envía a sus doctores, en consulta con el de cabecera. Dictaminan una gravísima enfermedad, llamada «Terciana Sincopal Minuta Sutil» y recetan remedios que no sirven de nada. Felipe IV, como es obvio, no pasa a visitarle, pero le envía a su Confesor, el Patriarca de la Indias, para los últimos Sacramentos. No cabe duda de que ha de lamentar quedarse sin pintor. Su hijo y heredero Carlos II nació demasiado tarde (1664) para ser pintado por Velázquez y cae en las garras de Carreño de Miranda, que lo retrata sin piedad. Y Velázquez ha muerto el 6 de agosto de 1660.

También a Felipe, el Grande («como un pozo», según los maldicientes), le llega su hora, en 1666, entre diluvios de lágrimas y coros de lamentaciones. Pero creo que es más justo recordar aquí como epílogo la muerte de la discreta y fiel Juana Pacheco una semana después de la de su marido, Velázquez, «a quien casé con mi hija movido de su virtud, limpieza y buenas partes y de las esperanzas de su natural y grande ingenio». Que la última palabra la pronuncie Francisco Pacheco.

Índice

Relación de ilustraciones

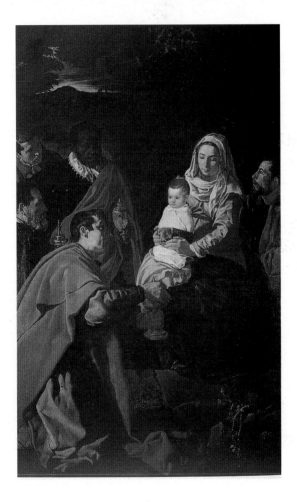

I

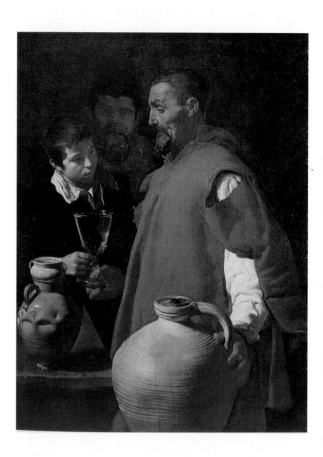

II

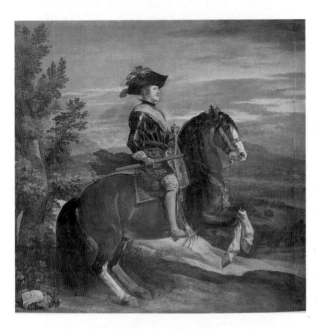

III

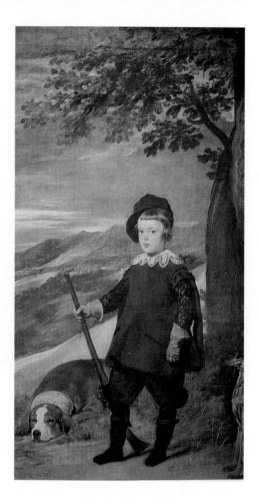

IV

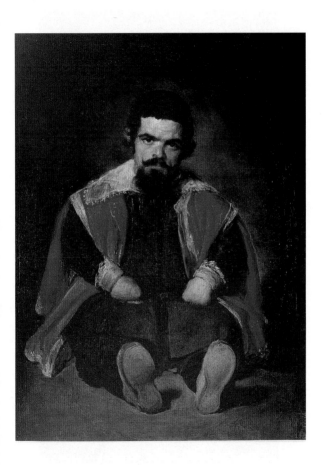

V

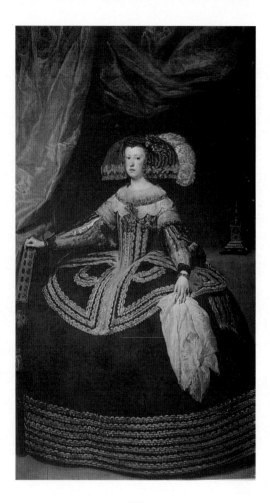

VI

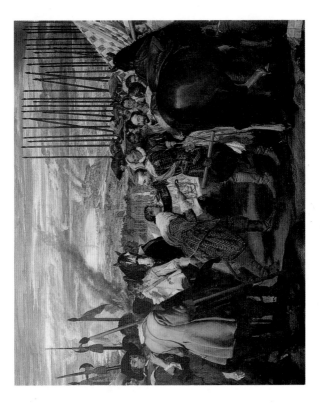

VII

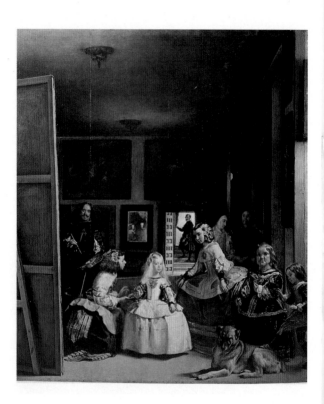

VIII

ISBN 84-206-4651-2

Los rostros, las manos y lo (poco) que cabe ver en las figuras de VELÁZQUEZ son de una absoluta realidad, incluso cuando quieren parecer mejores de lo que son. Bajo sus golas, sus mangas bobas, sus guadainfantes y sus pelucas, o bajo la humildad del criado o del enano, del borracho o del mendigo, son, ante todo, seres humanos, semejantes a quienes los contemplan en pintura.

ALIANZA
CIEN

GRUPO ANAYA